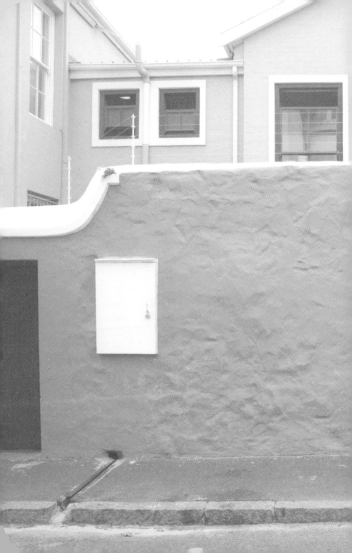

NO PARKING

ACROSS ENTRANCE

 24 HR TOWAWAY

2.60m

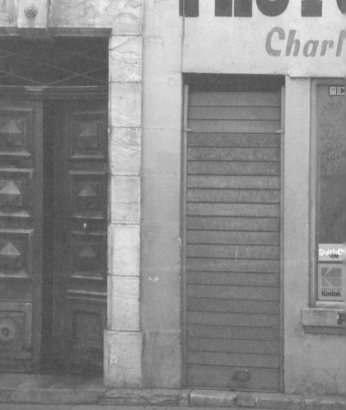

LAB

Zuily

ES 24 X 36

LABORATOIRE
———
COULEURS
———

Travaux
d'Amateur

SOFITREL
Droguerie.Quincaillerie
Peinture de Construction

غسل السيارات

LAVAGE DES
VOITURES

BVG

1032

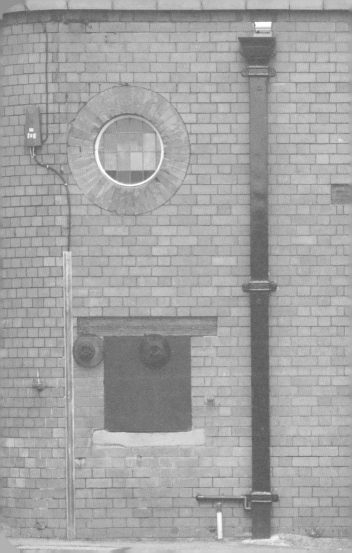

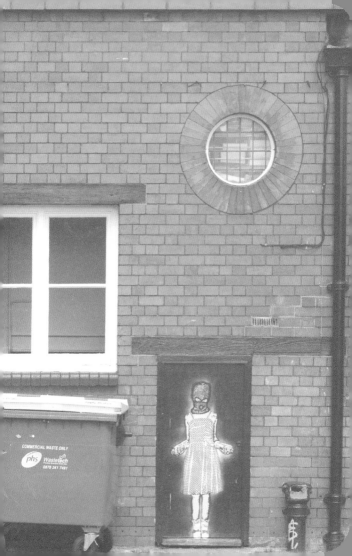

9A

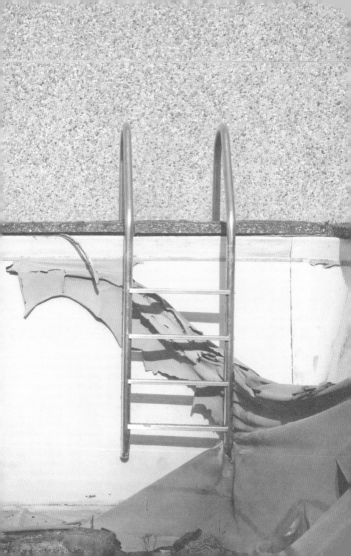

NO PARKING
ACROSS ENTRANCE

24 HR TOWAWAY

2.60m

PHOTO
Charle

LAB

Zuily

ES 24 X 36

LABORATOIRE
———
COULEURS
———
Travaux
d'Amateur

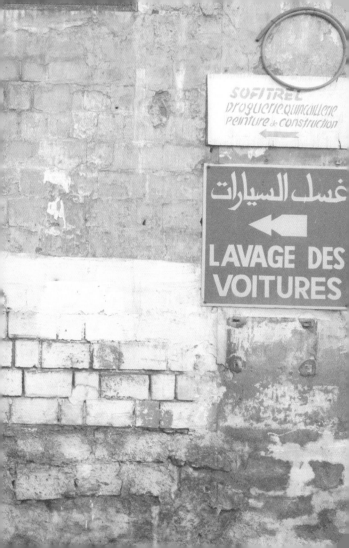

SOFITREL
Droguerie.Quincaillerie
Peinture de Construction
←

غسل السيارات
←
LAVAGE DES
VOITURES

SAUF
HARIOT

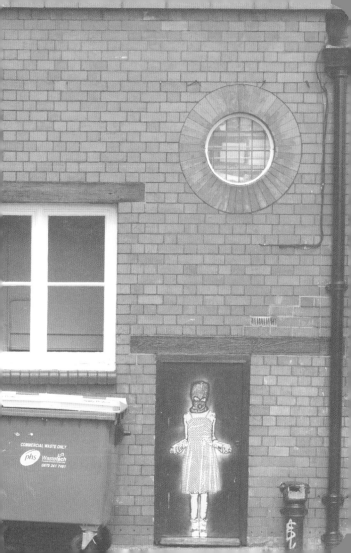

9A